廢宅少女的追星日常

晴天 著

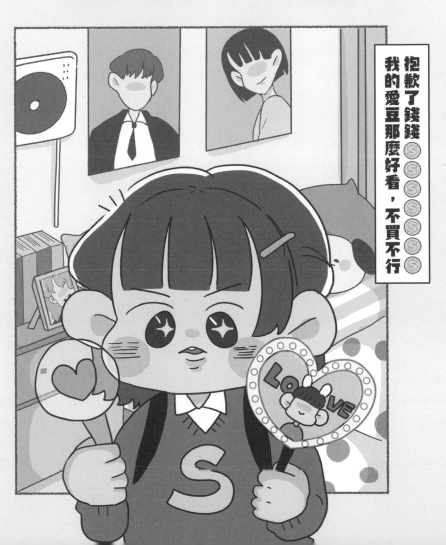

抱歉了錢錢 我的愛豆那麼好看，不買不行

目次

第一章
追星菜鳥上路

大概在國中小的時候台灣開始流行起了韓星文化

知名韓團來台開唱!
演唱會票5秒完售!

我身邊的同學也不例外的著迷於偶像

歐巴真的太帥了!

啊真的帥死人哇哇!

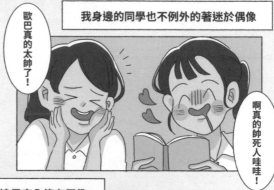

而當時的我對於追星完全沒有興趣

.

也曾說過每個追星人都說過的話

我不追星的。

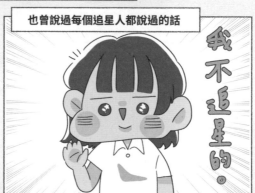

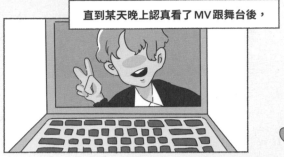

直到某天晚上認真看了 MV 跟舞台後，

才意識到偶像是多麼香的存在。

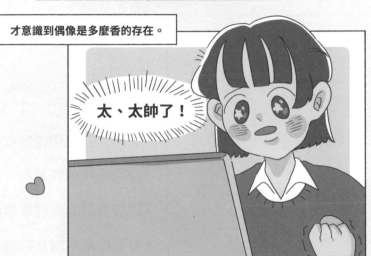

太、太帥了！

從那之後，就開始默默地
踏上追星這條路了。

●追星等級 level 1

追星菜鳥徵兆

追星進度條

- 開始注意到偶像的存在
- 會開始找各種資料
- 對於偶像的任何事都好奇
- 每天都在增加新知識

剛入坑時真的什麼都不懂,只能慢慢爬文多方了解追星圈的事情,想當初為了搞懂「回歸」的意思,我問了身邊好幾個朋友才了解。

★ 各種入坑方式

看MV入坑

看舞台入坑

看照片入坑

看綜藝入坑

最早是看了防O少年團的MV後就垂直入坑了KPOP這個大洞,在追星以前對真人都超無感,結果掉進去之後到現在都還出不來XD大家又是因為什麼原因入坑的呢?

 迷妹的各種軟體使用方法

看MV、舞台

買周邊商品

買賣（交換）小卡

看翻譯影片

存高清圖

發文哀號

★ 早期追星必買小物

店家自製小卡

塑膠串片吊飾

橡膠手環

偶像胸章

早期大家還小的時候都沒有太多錢買官方周邊，所以很常去書店買護貝的偶像小卡收藏，現在想起來覺得好懷念～

迷妹的各種頭貼

偶像照片

偶像梗圖

偶像寵物

偶像吉祥物

偶像娃娃

自己的照片

追星各種人

狂買周邊專輯型

安利朋友型

追CP型

全世界都是我老公型

　　我是偶爾買周邊加上追CP型（揮手），而且CP
粉的特色就是周邊都要買兩份，雙倍的快樂加上雙倍
的花費，真的是既痛苦又幸福……。

⭐ 打臉

要不要入坑呀？
他們很棒的唷！

哎呀我沒興趣啦！

我怎麼　買了?!

這次新專輯出四版？

沒錢了啦不買了。

照片小卡那麼好看，不買我好痛苦！

抱歉了錢錢。

價值觀改變

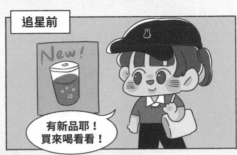

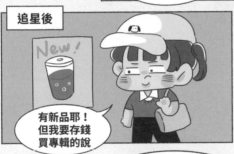

⭐ 入坑差別

入坑前

入坑後

⭐ 也是韵

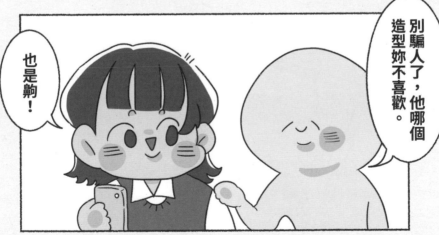

迷妹的相簿

一般女生的相簿

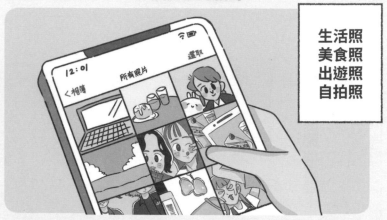

生活照
美食照
出遊照
自拍照

迷妹的相簿

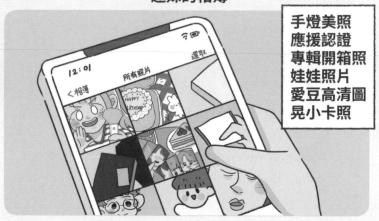

手燈美照
應援認證
專輯開箱照
娃娃照片
愛豆高清圖
晃小卡照

⭐ 追星獲得了？

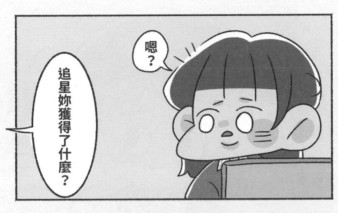

★ 早期偶像造型

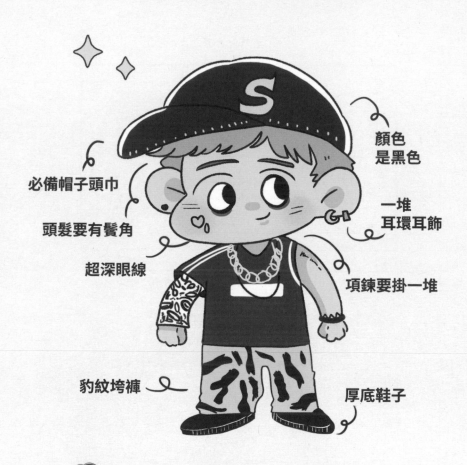

必備帽子頭巾

頭髮要有鬢角

超深眼線

顏色
是黑色

一堆
耳環耳飾

項鍊要掛一堆

豹紋垮褲

厚底鞋子

早期偶像的造型真的都很喜歡重金屬搖滾的那種
感覺,特別是眼線都要畫超深XD

迷妹的對話

其他女生的對話

這個新色號的口紅好燒，要不要一起買？

下單了啦下單了！買！

我跟我朋友的對話

這次概念照也太好看，要不要下單專輯了？

下單了啦下單了！買！

我不是在追星

是在談戀愛

不負責迷妹辭典

純屬好玩！

【追星】 花錢養比自己還有錢的人。

【迷妹（弟）】 用愛發電的女（男）生。

【飯】 fan，粉絲的意思。

【飯上／入坑】 喜歡上某個偶像。

【脫飯】 不再喜歡原本追的偶像。

【出道飯】 從偶像或團體在出道時，甚至未出道前就關注的人。

【初心】 第一個喜歡上的偶像。

【私心】 特別喜愛或偏心某一個人。

【團飯】 整個團體的每位成員都喜歡，沒有特別偏心的人。

【路人飯】 對這個偶像有好感但尚未入坑。

【音飯】 單純喜歡聽這個偶像歌曲的人。

第二章
正式入坑熱戀期

入坑後的我就像一塊全新的海綿，
每天都在接收新的知識。

也有一堆看不完的舞台以及綜藝

今天有新影片！

我也正式開始加入買專輯的行列

真　香

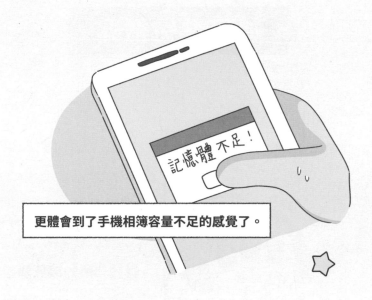

更體會到了手機相簿容量不足的感覺了。

然而我不知道原來這只是花錢的開頭，
後面還有更可怕的大魔王呢⋯⋯。

●追星等級 level 2

★ 追星熱戀徵兆

追星進度條

- 對於偶像的事情都很熱衷
- 只要有更新就會很開心
- 看到照片只會大哭大喊
- 對偶像花費逐漸增加

　　熱戀期就是破財的開端，明明入坑時都會心想，絕對不能花太多錢買周邊或是專輯，想當然之後一定都會破功XD

★ 追星時間

晚上10:59的迷妹

晚上11:00的迷妹

註：台灣11點為韓國12點，通常回歸預告、照片等都會在晚上12點更新。

★ 迷妹的小確幸

秒到自己偶像的讚

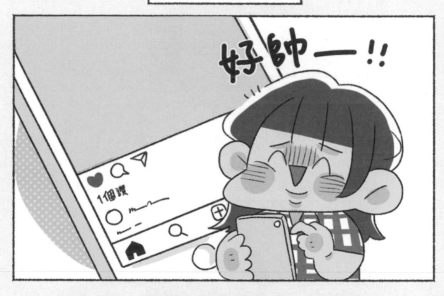

好帥一!!

1個讚

尤其是一打開手機就剛好看到自己偶像更新，
那種感覺真的超開心。

秒讚到自己偶像的下一步就是要發限動炫耀給大
家看。

★ 少女心

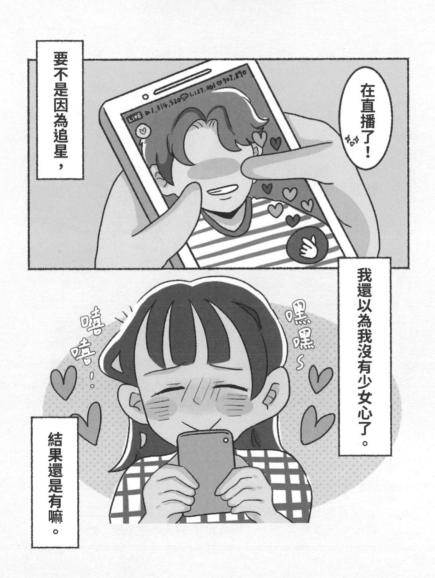

正式入坑熱戀期

029

迷妹如何對待專輯

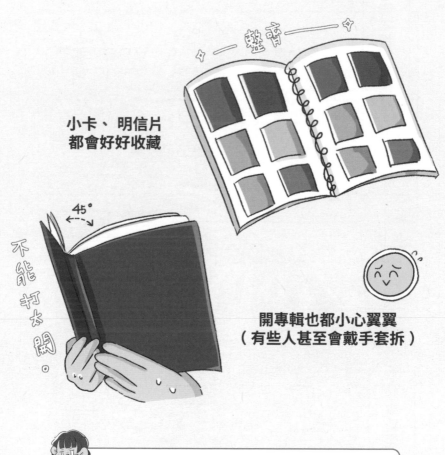

☆—— 整齊 ——☆

小卡、明信片
都會好好收藏

45°

不能打太開。

開專輯也都小心翼翼
（有些人甚至會戴手套拆）

要如何收藏跟整理專輯周邊真的是一個很難的事
情……每次專輯放太久都會積很多灰塵在上面QQ

關於購物車

別人免運日的購物車

← 購物車

□ ○ Sunny97.

七分袖襯衫
$\boxed{-}$ 1 $\boxed{+}$
$1190

口紅／全套包色
$\boxed{-}$ 1 $\boxed{+}$
$4775

側背包／棕色
$\boxed{-}$ 1 $\boxed{+}$
$6000

我免運日的購物車

← 購物車

□ ○ Sun_89

專卡限定下單
$\boxed{-}$ 1 $\boxed{+}$
$560

預購周邊特典
?
$\boxed{-}$ 1 $\boxed{+}$
$980

全新未拆專
$\boxed{-}$ 1 $\boxed{+}$
$500

免運日就是可以合理買東西的時候了，你說是不是啊～

★ 關於音量大小

看偶像直播時的音量

看偶像綜藝時的音量

　　偶像綜藝真的不能晚上看，因為會憋笑憋得很痛苦，每次都會默默的把音量越按越小，不然會把別人還有自己給吵死XD偶像直播的話倒很適合晚上一個人在工作或看書的時候當作背景聲音。

關於限動

平時迷妹的限時動態

偶像回歸期迷妹的限時動態

⭐ 偶像更新後的各種人

平靜存圖型

瘋狂存圖型

狂發限動型

升天型

迷妹想當的各種職業

化妝／造型師

導演／攝影師

機場海關人員

經紀人

以前都會很嚮往各種可以靠近偶像的職業，但後來發現自己只能當一個米蟲。

★ 生日

迷妹對於偶像的生日

迷妹對於自己的生日

（跟平常毫無差別）

★ 我以為

當我以為我偶像去當兵後我可以存錢

嗯，我錯了。

介紹

要自我介紹時

要我介紹偶像時

⭐ 我就迷妹

以前被叫迷妹

現在被叫迷妹

★ 理想與現實

理想追星時的樣子

實際追星時的樣子

⭐ 我不是變心

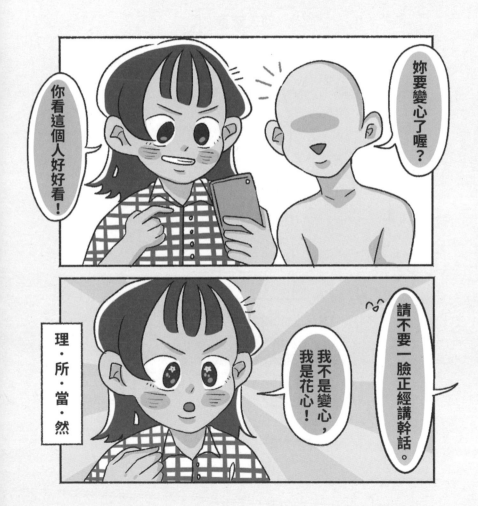

042

⭐ 手燈的用途

以前：演唱會用來應援

現在：停電時的手電筒

★ 買專輯的各種人

❶ 緊張型
（開專輯小卡比檢查成績還緊張）

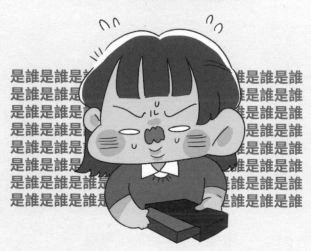

是誰是誰是誰是誰是誰是誰
是誰是誰是誰是誰是誰是誰
是誰是誰是誰是誰是誰是誰
是誰是誰是誰是誰是誰是誰
是誰是誰是誰是誰是誰是誰
是誰是誰是誰是誰是誰是誰
是誰是誰是誰是誰是誰是誰
是誰是誰是誰是誰是誰是誰

❷ 心如止水型
（抽到誰都無所謂，已心如止水）

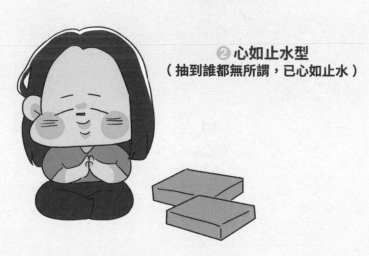

❸ 本命魔咒手（臭手）
（無論如何就是抽不到自己的本命）

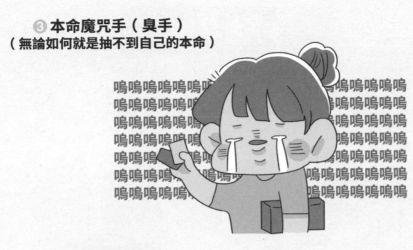

嗚嗚嗚嗚嗚嗚嗚　嗚嗚嗚嗚嗚
嗚嗚嗚嗚嗚嗚　嗚嗚嗚嗚嗚
嗚嗚嗚嗚嗚嗚　嗚嗚嗚嗚嗚
嗚嗚嗚嗚嗚嗚　嗚嗚嗚嗚嗚
嗚嗚嗚嗚嗚　嗚嗚嗚嗚嗚
嗚嗚嗚嗚嗚　嗚嗚嗚嗚嗚嗚
嗚嗚嗚嗚嗚　嗚嗚嗚嗚嗚嗚

❹ 超級歐洲人
（天選之子，怎麼抽都會抽到本命）

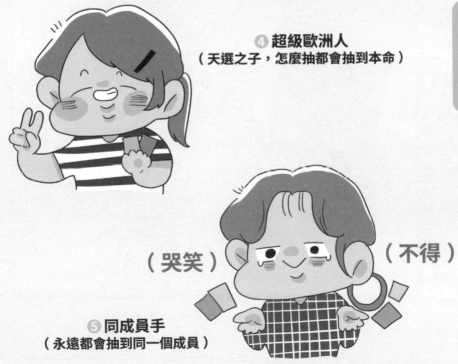

（哭笑）　　　（不得）

❺ 同成員手
（永遠都會抽到同一個成員）

不負責迷妹辭典

純屬好玩！

【回歸】	偶像或團體帶著新作品回到螢幕上演出。
【劇透】	將尚未公開的作品提前說出或做出相關行為。
【團綜】	全團一起出演的綜藝節目。
【簽售】	耗費所有金錢以及運氣的活動。
【飯撒】	粉絲福利，像是對粉絲揮手、微笑、比愛心等。
【全專】	官方所售出的完整專輯，包含所有內容物。
【空專】	專輯內只包含 CD、歌詞本、寫真本等。
【特典】	購買專輯、周邊或飯製周邊時，會另外附上的特別贈品。
【手燈】	很貴的手電筒。
【手幅】	可以在演唱會上拿著為偶像應援的橫幅。
【應援色】	偶像特定使用的顏色。

第三章
追星老手瘋狂期

剛開始追星的時候，不太在意小卡
（雖然還是會有想抽到本命的想法）

直到上大學後，收卡的開關莫名的被開啟了。

變成了每天都泡在社團收卡的卡奴

也從不會包卡變成了包卡小達人。

沒辦法呀，誰能抗拒這些
美麗的小紙片呢。

●追星等級 level 3

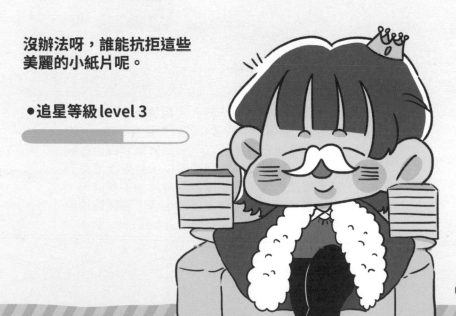

★ 小卡二三事

　　追星圈裡在不在意小卡的人大概佔各半，通常一張專輯會附贈1張小卡，較佛心的公司還會送2～4張以上，因為是隨機出貨，所以不一定會拿到自己喜歡的成員小卡。如果要跟別人買團體中人氣較高成員的小卡，其價格就很高，更不用說還有所謂的周邊卡、演唱會小卡等更多、更稀有少見的小卡，而越難抽到的卡當然也就越貴。

★ 各種卡冊

單格小卡冊

拉鍊活頁卡冊

透明四宮格卡冊

九宮格大卡冊

根據大家不同的收藏習慣，市面上就有各式各樣的卡冊，而每種卡冊都有各自的優點，小的很方便帶出門，大的就很適合卡量很多的人。

⭐ 首要任務

當偶像出了新的周邊／聯名

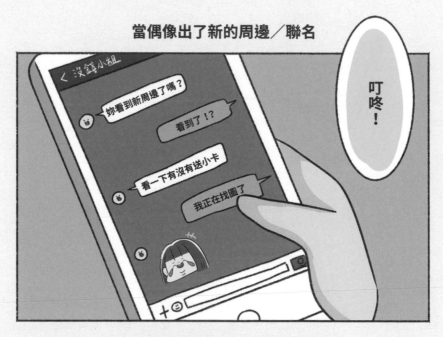

第一件事情先看有沒有送小卡。

現在的公司都很懂周邊加上小卡可以促進購買欲，身為卡奴真的好痛苦。

★ 收卡的各種人

只收本命小卡

已經收卡畢業

佛系不強求收卡

喜歡的卡就收

地震

一般人地震時

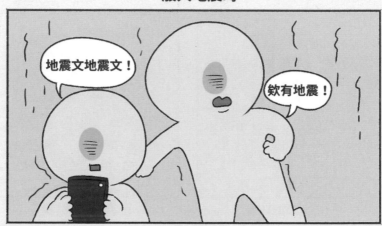

迷妹地震時

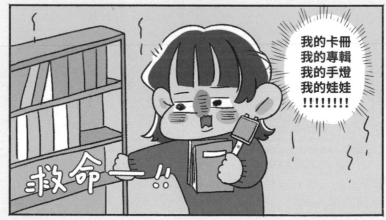

迷妹邏輯

一餐 150 元很貴

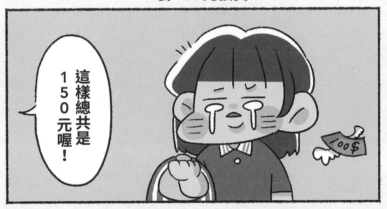

一張小卡 150 元超便宜

★ 追星學會的技能

拍照調色

做／發應援

語言學習

匯款轉帳

　　我自己是覺得很多迷妹都是為了追星才學會匯款的吧XD尤其是一開始沒辦法用銀行轉帳只能去郵局無摺匯款的時期。

⭐ 有追星朋友的好處

有很多共同話題

禮物很好買／想

更能互相理解

彼此懂很多圈內的梗

　　一個人追星雖然也很快樂，但是能因為追星認識很多不同地區的人，可以一起分享很多事情，真的是很幸福的一件事！

★ 暈船CP

請我的CP們快結婚。

★ 有錢人

一般人眼中的有錢人

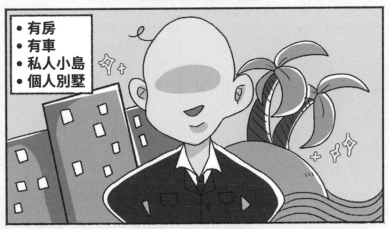

- 有房
- 有車
- 私人小島
- 個人別墅

迷妹眼中的有錢人

- 卡冊
- 稀有小卡
- 各種周邊
- 各式娃娃

各種對偶像的愛

當兒子疼

當男朋友／老公

單純是崇拜的人

當神看待

價值觀正確

價值觀正確。

關於專輯

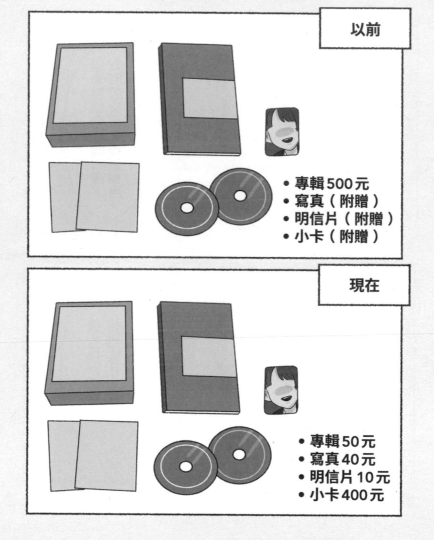

以前

- 專輯 500 元
- 寫真（附贈）
- 明信片（附贈）
- 小卡（附贈）

現在

- 專輯 50 元
- 寫真 40 元
- 明信片 10 元
- 小卡 400 元

★ 收卡的那些事

1. 下定決心不再收卡隔天還是會繼續下單。

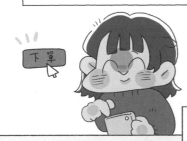

**2. 下單完小卡後，
在別的地方看到更便宜的。**

**3. 買小卡還要買很多東西，
卡冊、卡套等。**

**4. 綁的小卡比自己
真正買來的卡還多。**

收卡進化史

❶ 夾在專輯裡
（ 最一開始還沒有保護小卡的概念 ）

❷ 小鐵盒
（ 開始有蒐集小卡的意識了 ）

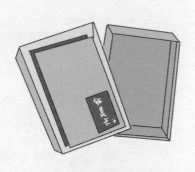

❸ 小卡冊
（ 入卡坑的開端 ）

❹ 大卡冊
（ 恭喜你進入卡坑的深淵 ）

專輯版本進化史

1-2 版是佛心公司

因為還有分成員版

還有貴桑桑的日專

3-4 版是普通範圍

（以上都還算正常）

還有可能出改版、特別版、限量版

（迷妹的錢包好痛）

★ 不專業包卡分享

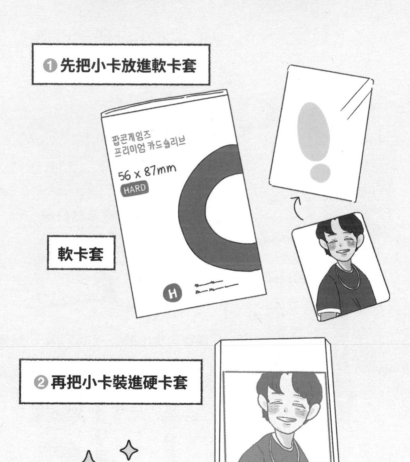

❶ 先把小卡放進軟卡套

軟卡套

팝콘게임즈
프리미엄 카드슬리브

56 X 87mm

HARD

H

❷ 再把小卡裝進硬卡套

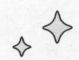

❸ 把整個貼在紙板上
（盡量使用紙膠帶才不會殘膠）

❹ 再用另一個紙板封好
再用膠帶固定好

❺ 最後再用泡泡紙包好

不負責迷妹辭典

純屬好玩！

【私生飯】 喜歡過度刺探藝人私生活的粉絲。

【爬牆】 原本有喜歡的偶像卻又喜歡上別的偶像。

【回踩】 已脫飯的人回頭對原本喜歡的偶像
做出人身攻擊。

【安利】 向別人推薦、介紹自己喜歡的偶像。

【黑海】 演唱會中所有觀眾把手燈關閉使全場一片
黑暗，來表示不支持台上的表演者。

【應援物】 粉絲們用愛發電的產物。

【飯咪】 粉絲見面會的意思。

【魚池】 演唱會中愛豆常走動的舞台
或較靠近舞台的搖滾區。

【官咖】 Fan Cafe，官方經營的粉絲後援會。

【站姐（哥）】 開設追星網站的女（男）生。

【飯拍】 Fancam，粉絲所拍攝的照片或影片。

第四章
追星平淡穩定期

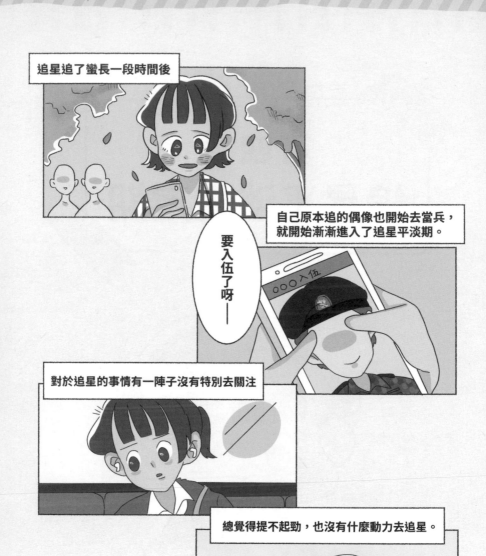

追星追了蠻長一段時間後

自己原本追的偶像也開始去當兵，就開始漸漸進入了追星平淡期。

要入伍了呀—

對於追星的事情有一陣子沒有特別去關注

總覺得提不起勁，也沒有什麼動力去追星。

直到後來我又入坑了別的新團體

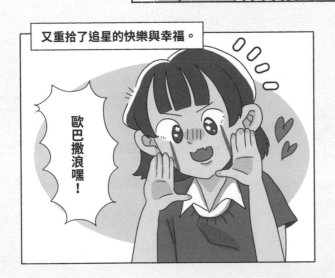

又重拾了追星的快樂與幸福。

歐巴撒浪嘿！

追星就是這樣
無限輪迴熱戀與平淡。

● 追星等級 level 4

⭐ 平淡期徵兆

追星進度條

- 已經變成生活的一部分
- 不會像以前那麼瘋狂
- 已經是老夫老妻模式
- 平平淡淡佛系追星

其實我覺得平淡期是最好的時候,因為已經是生活的一部分所以不會有太大的起伏,追星就是生活的小小調味料的感覺很好!

★ 領貨的快樂

原本覺得很廢的一天

領完貨就覺得變充實了。

★ 限動差異

一般女生出去玩的限動

追星迷妹出去玩的限動

開始追星之後手機裡自己的照片越來越少了，這
到底是誰的手機XD

迷妹假日分配

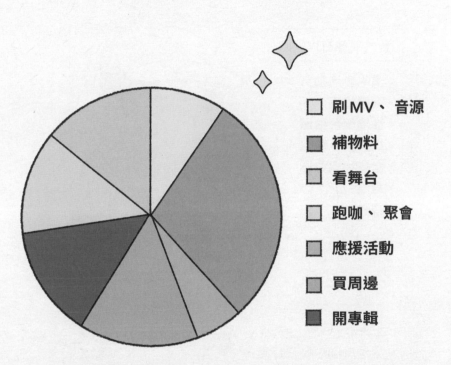

- ☐ 刷 MV、音源
- ☐ 補物料
- ☐ 看舞台
- ☐ 跑咖、聚會
- ☐ 應援活動
- ☐ 買周邊
- ☐ 開專輯

開始追星之後假日的事情變多了，而且也會珍惜每個可以好好追星的假日。

★ 我們的差別

我的偶像可以同時

- 演唱會活動
- 回歸錄音
- 後續舞台拍攝
- 綜藝節目錄製
- 自家物料拍攝
- 直播
- 寫歌

我

- 下樓買個午餐就好累

★ 抽卡傳說

開專前洗手

敲專輯喊本命

帶抽卡符

背景樂放〈好運來〉

飯圈各種傳說

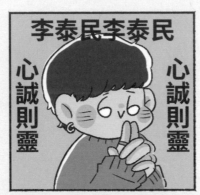

抽卡、搶票前拜三泰民

考試帶學霸愛豆小卡會考好

徒手拆專可以抽到本命小卡

25歲以前沒有脫坑
就一輩子無法退坑了

★ 並不會

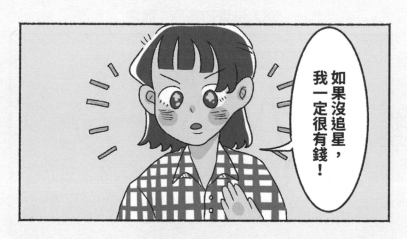

如果沒追星，我一定很有錢！

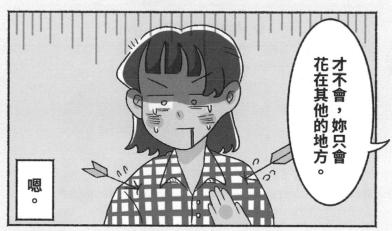

才不會，妳只會花在其他的地方。

嗯。

是沒錯啦。

投資什麼

別人投資的東西：股票

迷妹投資的東西：小卡

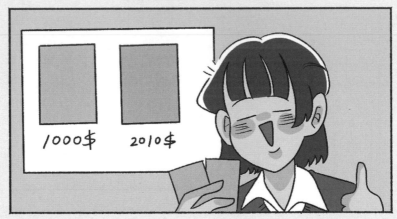

⭐ 理智分界

對於自己不吃的CP

還好吧！這個互動很正常啊。就是他們感情很好而已！

對於自己吃的CP

他們剛剛對到眼了！他們一定是真的有在一起啦！你看他們的眼神超有愛！

不負責迷妹辭典

純屬好玩！

【飯繪】	Fanart，由粉絲所繪製的圖。
【黑圖】	愛豆顏面崩壞的照片，可以用來當作表情包使用。
【二改】	對別人的照片或影片做二次修改或編輯。
【愛豆】	Idol、偶像。
【本命】	特別喜歡的偶像或某一位成員。
【里兜】	團體裡的隊長。
【忙內】	可以合理欺負哥哥／姐姐的人。
【門面】	團體裡面顏值較高的成員。
【團寵】	被所有團員寵愛的成員。
【團欺】	被所有團員欺負的成員。
【官配】	大多數粉絲支持的CP，或是因官方活動而產生的CP。

第五章
退圈淡坑現實期

追星追了這麼久，
總會有突然對偶像開始不再那麼熱情了的那天。

這時候就差不多意識到自己要淡坑的感覺了。

會開始把以前珍藏的周邊跟小卡
甚至是應援棒，都開始慢慢出售給其他粉絲。

當初真的
好不容易才收到
這些呢……

讓更喜歡他們的人來接續這些物品的情感。

謝謝您願意割愛！真的好不
容易才收到這組特典卡QQ

不會唷～之後它們
就交給你照顧了！

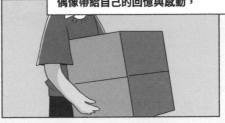

一邊整理也會一邊懷念，這個團體或是偶像帶給自己的回憶與感動，

也可以將自己的生活慢慢調整為回歸重心到自己身上了。

或是跑去喜歡新的團體（誤）

收拾的不只是物品，
而是我與他之間滿滿的
情感與回憶。

●追星等級 level 5

★ 手機桌布

一般人手機桌布

通常都是風景照或寵物

迷妹手機桌布

八成都是自家愛豆照片

而且偶像的男友照不但賞心悅目還可以拿來騙身邊的人（並沒有）。

迷妹房間擺飾

CD播放器

造型蠟燭

裝飾用花

愛心鏡子

這幾年看了很多迷妹的開箱影片，總會看到背景出現很多類似的東西，害我每次都被燒到，也很想去買漂亮的擺飾來裝飾房間。

⭐ 迷妹房間

擺娃娃派

貼海報派

這幾年都會去看迷妹們的房間擺設跟布置，覺得大家的房間都好美很有質感～不知道自己的房間什麼時候才能變成那個樣子。

迷妹追劇

ON 檔直接追

完結一次追

以前的我是完結才追，但現在發現開播就跟著追的方式好像比較適合我XD因為我是個看劇速度很慢的人，所以這種節奏和我比較搭。

★ 養娃比自己貴

買給自己的衣服

買給兒子（娃娃）的衣服

迷妹的購物慾

一般女生發薪水後

YES！可以買新款的包包跟新衣服了！！

迷妹發薪水後

YES！可以買新周邊新專輯還有小卡了！！

退圈淡坑現實期

097

迷妹的思維

一般人

迷妹

單身多快樂

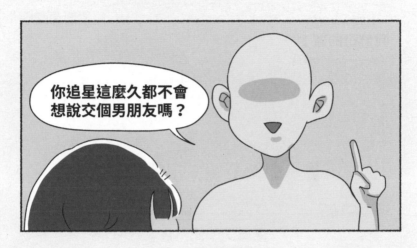

你追星這麼久都不會想說交個男朋友嗎？

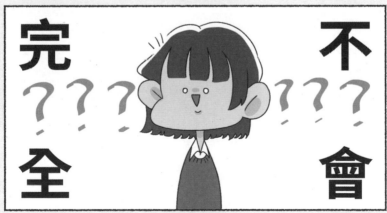

完全

不會

（為什麼要）

選擇性記憶力

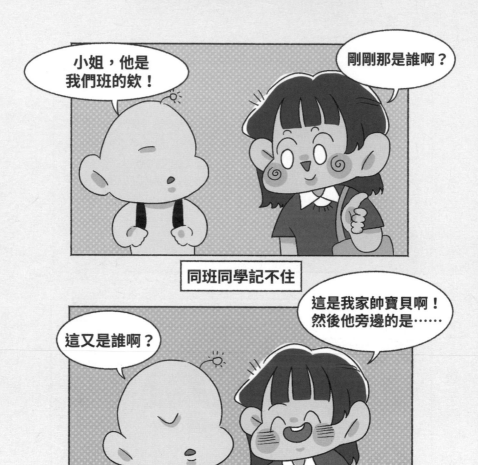

同班同學記不住

偶像倒記得很清楚

★ 雙重標準

看到偶像眨眼

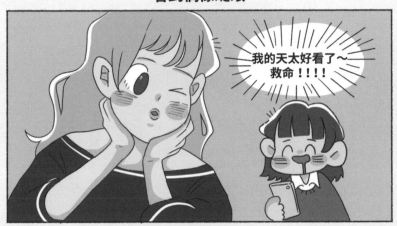

看到朋友眨眼

★ 選擇性大聲

平常講話音量

看演唱會時音量

⭐ 討厭的理由

通常會討厭某個團體

都是因為討人厭的粉絲影響的。

希望大家都能夠理性追星，互相彼此尊重對方的喜好，追星應該是一件很開心的事情呀⋯⋯。

不負責迷妹辭典

純屬好玩！

【發糖】	粉絲支持的CP做出友好、親密的互動。
【大發】	用在偶像身上是希望他們能夠發展得越來越好。
【走花路】	祝福偶像演藝生涯順遂，像是走在鋪著花的道路上。
【粗卡】	祝賀的意思。
【脆骨】	最棒、最讚的意思
【心空】	令人心動的意思。
【MC】	節目主持人。
【PD】	製作人。
【RP】	人品、運氣的意思。
【C位】	團體表演時站的中心位置。
【○○Line】	○○加上出生年份末兩碼，00Line是指出生年份為2000年的成員們。

後記
關於追星

每個追星的人，都不只是在追星而已，

而是因為喜歡上了某個人，
而獲得了快樂、幸福甚至是動力。

希望每個看到這段話的你，
都能變成自己理想中最棒的樣子。

也能慢慢喜歡上因為追星而漸漸開始閃亮的自己。

關於追星

　　非常感謝購買書籍支持我的讀者們以及邀請我出書的台灣東販出版社（泣）。當初會開始畫追星內容的圖文，純粹是因為想分享自己追星這麼久以來的觀察以及心情，也很開心可以藉由這種方式認識了很多一樣喜歡追星的朋友。

　　出書是我一直以來想都不敢想的一件事情，所以知道要出書的時候真的是很緊張卻也很開心，有種自己的夢想默默達成的感覺。

　　在畫這些圖文的時候，都是抱持著希望可以讓大家會心一笑，也希望大家在閱讀時獲得放鬆喘息的感覺，如果內容能讓你有感觸或是同感的話就太好了！

　　最後再次感謝一直以來支持廢宅少女晴天的讀者們，未來我也會繼續創作更多有趣又貼切的圖文給大家的！！請大家多多指教哩～

我們都會越來越好的，
共勉之！

窮的都是粉絲

國家圖書館出版品預行編目(CIP)資料

廢宅少女的追星日常:抱歉了錢錢,我的愛豆那
麼好看,不買不行/晴天作. -- 初版. -- 臺北市:
臺灣東販股份有限公司, 2023.01
112面; 14.7X21公分
ISBN 978-626-329-613-8(平裝)

1.CST: 插畫 2.CST: 作品集

947.45 111018215

廢宅少女的追星日常
抱歉了錢錢,我的愛豆那麼好看,不買不行

2023年01月01日初版第一刷發行
2023年06月01日初版第三刷發行

著　　者　晴天
編　　輯　鄧琪潔
美術設計　水青子
發 行 人　若森稔雄
發 行 所　台灣東販股份有限公司
　　　　　＜地址＞台北市南京東路4段130號2F-1
　　　　　＜電話＞(02) 2577-8878
　　　　　＜傳真＞(02) 2577-8896
　　　　　＜網址＞http://www.tohan.com.tw
郵撥帳號　1405049-4
法律顧問　蕭雄淋律師
總 經 銷　聯合發行股份有限公司
　　　　　＜電話＞(02) 2917-8022

TOHAN